KB043308

한글 펜글씨 쓰기의 완성판!!

기초에서부터 체계적으로 습득하는

종합 한글 펜글씨교본

編輯部 編

이 책의 特長!!
• 모사를 통한 기본 자획 연습
• 별도 연습난
• 자체별의 개별 숙련쓰기

*부록
• 중요 구쓰기
• 전국 시·도명 쓰기
• 아라비아 숫자 필법
• 전보 발신지 쓰는 법
• 원고지 쓰기
• 이력서 쓰기

太乙出版社

머 리 말

글이란 그 사람의 얼굴이다. 또는 그 사람의 인격을 대변하여 주는 평가표라고까지 말들 한다. 그래서 글씨를 바르게 잘 쓸 수 있음은 그 사람의 성품과 사람 됨됨이를 평가하는 데 많은 작용을 하게 되어 남달리 많은 기회가 주어지는 경우를 우리는 주변에서 흔히 볼 수 있다.

글씨는 선천적으로 잘 쓸 수 있는 것은 결코 아니다. 잘 쓰는 사람의 노력의 과정을 보지 못해서 그렇지 후천적인 노력이 그 결과를 가져다 줌을 알아야 한다.

그럼 글씨를 잘 쓸 수 있으려면 어떻게 하여야 하는가?—우선 무엇보다도 바른 글씨체의 기초를 익혀야 하며 또 잘 쓴 글씨를 되도록 많이 보고 연습하는 과정에서 자기만의 개성이 돋보이는 글씨를 쓸 수 있게 된다. 그리고 성급한 결과를 기대하고 무리하게 연습하면 안된다. 부담스럽고 권태로와 오히려 역효과를 가져오니 장시간의 학습보다는 매일 거르지 않고 펜으로 글씨를 쓰는 것이 무엇보다 중요하다.

특별히 좋은 방법이 있다면 펜글씨본을 체계적으로 익혀가면서 자신의 일기장이나 낙서 등을 펜으로 쓰는 습관을 기르는 것이다.

아무리 연습하여도 별로 진도가 없는 듯하여 지루할 때 펜글씨 아닌 볼펜이나 연필로 잠깐 써보아라 생각지도 않게 아주 잘 써짐을 발견할 수 있을 것이다.

짧은 시간이라도 거르지 않고 매일 매일 펜글씨를 연마한다면 분명 글씨를 잘 쓰는 사람으로 주위의 평을 받을 수 있을 것이다. 필자는 여러분의 그런 날이 빨리 올 수 있기를 간절히 기원한다.

일 러 두 기

■ 용구의 종류

- **펜촉** : 펜촉의 종류가 매우 다양하나 일반적인 스푼 펜이 한글펜글씨를 쓰는데 가장 용이하다.
 지면이 긁히지 않고, 또 세워서 가늘게 쓸 수도 있고, 곡선, 직선을 무리없이 쓸 수 있어 일반적인 펜글씨 필기구로서는 스푼 펜이 적절하다.
- **펜대** : 자신의 손에 감각이 부드럽고 가벼운 것으로 골라야 한다. 너무 굵거나 무게있는 것은 피해야 한다.
- **종이** : 잉크가 번지지 않고 지면이 거칠지 않은 60~70모조지면 무난하고 주변 문방구에서 구하기도 쉽다.
- **잉크** : 선명하고 진한 청색 또는 먹색잉크가 선명하니 좋지만, 제도용 잉크는 펜촉에서 빨리 굳으므로 쓰기에는 불편하다.

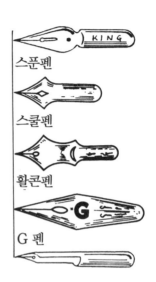

스푼펜
스쿨펜
활콘펜
G 펜

■ 펜대잡는 요령(집필법)

- 펜대를 잡는 위치는 대체적으로 펜촉과 펜대의 경계에서 1㎝ 가량이 가장 적당하다. (자기의 감각에 따라 1㎝내, 외로 조정)
- 지면에 펜대를 대는 데에 있어서 그 각도는 개인의 차는 있지만 보통 45°~60° 사이로 조절하여 쓰는 것이 가장 좋다.
- 펜대를 가볍게 잡고 강약을 글씨 획마다 조절할 수 있어야 한다.
- 펜글씨는 손가락 끝이나 손목에 너무 힘을 주지 말고 들어서 쓰는 듯 쓰는 습관을 가져야 한다.
- 펜촉을 너무 비스듬히 하거나 엄지와 인지에 힘을 주어 ㉠처럼 인지가 안으로 굽는 것은 올바른 집필법이 아니다.

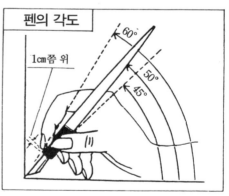

펜의 각도
1㎝쯤 위

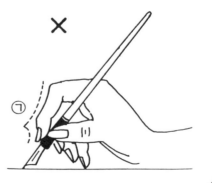

차 례

ㅇ각을 20~30° 가량 비스듬이 한다.	"고" "곡" 등 받침 등에 쓰임.	ㄱ	ㄱ					
		ㄱ	ㄱ					
"나, 너, 남, 네" 등을 쓸 때 주로 쓰임.	"느, 는, 능, 둔, 누" 등 받침에도 씀.	ㄴ	ㄴ					
		ㄴ	ㄴ					
②는 ①보다 길게 약간 위쪽으로 뻐친다. "다, 당, 더, 덕"	①과 ②의 길이가 비슷하게 "도, 독, 드, 들"	ㄷ	ㄷ					
		ㄷ	ㄷ					
①보다 ②가 조금 넓은 듯. ③은 몸체 보다 길게 위로	"로, 르, 를, 루, 울"	ㄹ	ㄹ					
		ㄹ	ㄹ					
"머, 마, 명, 엄" 사각형에 가까운 "ㅁ자"가 일반적.	개성을 중시한 글시체나 받침에 쓰임 "몸, 놈"	ㅁ	ㅁ					
		ㅁ	ㅁ					
②는 ①보다 길게 "ㅡ"는 ②의 중심에 걸친다.	"봅, 봉, 복, 볼" 비교적 옆으로 넓게 쓴다.	ㅂ	ㅂ					
		ㅂ	ㅂ					
"사, 샤, 상, 식" "ㅗ, ㅛ, ㅜ, ㅠ" 등에 쓸때는 ①를 보다 짧게, ②를 넓힘.	"서, 설, 셔, 성" 등에 쓰일 때 모음이 상하지 않게	ㅅ	ㅅ					
		ㅅ	ㅅ					

"ㅇ" 공간이 같게 하고 "ㅗ, ㅛ"에 쓸 때는 더 벌린 다.	"ㅓㅕ" 등에 쓰이 며 ① 부분을 안 으로 움추려 쓴다.	ㅈ ㅈ	ㅈ ㅈ						
"ㅏㅑ"에 쓰이고 "ㅇ" 부분은 같게 한다. "ㅇㅗㅛ"에 는 더 벌린다.	"ㅓㅕ"에 쓰이며 모음을 건드리지 않게 ①을 안으로 함.	ㅊ ㅊ	ㅊ ㅊ						
"ㄱ"은 "ㄱ"과 같 게 하고 "ㅡ"부분 은 아래서 위로 삐 친 듯.	"ㅗㅛㅜㅠㅡ" 등 에 쓰이며 ①은 비교적 곧게 내린 다.	ㅋ ㅋ	ㅋ ㅋ						
"ㅏㅑㅓㅕㅔ" 등에 쓰이며 "ㅇ" 은 같은 넓이로 하 되 아래 획을 길게 위로.	주로 "ㅗㅛㅜㅠ ㅡ" 등에 쓰이며 가로획을 같게 한 다.	ㅌ ㅌ	ㅌ ㅌ						
①의 세로획이 ② 보다 짧게 하며 "ㅏㅑㅓㅔㅣ" 등에 쓰인다.	가로획 위, 아래가 대체적으로 평행 이 되게함(ㅗㅜ ㅠㅡ)	ㅍ ㅍ	ㅍ ㅍ						
"ㅇ"의 공간이 같게 하고 중앙점선 을 중심으로 대칭이 되고, "ㅏㅑㅓ ㅕㅗㅜㅠㅡㅣ"에 적용.		ㅎ ㅎ	ㅎ ㅎ						

점선을 중심으로 아래가 조금 긴 듯 수직을 긋고 점은 약간 아래로.	ㅏ / 아	ㅏ / 아					
"ㅣ"를 삼등분하여 "①"은 약간위로 "②" 약간 아래로 향한듯 긋는다.	ㅑ / 야	ㅑ / 야					
"①"를 먼저 긋고 "①"의 만나는 부분이 "ㅣ"의 중심이 되도록 수직으로 긋음.	ㅓ / 어	ㅓ / 어					
"①,②"는 서로 안아 모으듯 먼저 긋고 수직으로 아래가 약간 긴듯 긋음.	ㅕ / 여	ㅕ / 여					
점선 중앙을 향하듯 오른쪽 위에서 왼쪽 아래로 삐친다.	ㅗ / 오	ㅗ / 오					
두점 좌우 위에서 아래로 모으듯 알맞게 긋고 "ㅡ" 약간 들듯 빠르게 긋는다.	ㅛ / 요	ㅛ / 요					
가로획을 약간 들듯 긋고 약간 중앙을 지난 곳에서 ①을 수직으로 긋는다.	ㅜ / 우	ㅜ / 우					

ㄲ ㅠ "ㅡ"는 들은듯 긋고 그 중심으로 왼쪽 밑으로 "ㅣ"보다 짧게 삐친다.	ㄲ ㅠ	ㄲ ㅠ						
ㅐ ㅏ 안쪽 "ㅣ"는 오른쪽 "ㅣ"보다 짧게 나란이 긋는다. "ㅡ"는 사이 중앙 약간 위인 듯 긋는다.	ㅐ 아	ㅐ 아						
ㅔ ㅓ "ㅡ"는 먼저 긋되 점선(중심)에서 오른쪽 위로 약간 삐친다.	ㅔ 어	ㅔ 어						
ㅚ "ㅗ"의 "ㅡ" 왼쪽 아래쯤에서 "ㅣ"의 중심을 향한 듯 긋는다.	ㅚ 외	ㅚ 외						
ㅙ "ㅗ"는 "ㅚ"와 같이 하고 ㅇ부분 사이를 같게 "ㅐ"를 평행으로.	ㅙ 왜	ㅙ 왜						
ㅟ "ㅡ"의 중심에서 왼쪽 아래로 짧게 삐치고 "ㅡ"는 점선 위인 듯.	ㅟ 위	ㅟ 위						
ㅝ "ㅜ"는 "ㅟ"와 같이 하고 "ㅡ" 약간 아래에서 "ㅣ"의 중심을 향하듯 삐친다.	ㅝ 워	ㅝ 워						

가	가				강	강			
갸	갸				갈	갈			
거	거				격	격			
겨	겨				겹	겹			
고	고				공	공			
교	교				곳	곳			
구	구				국	국			
규	규				균	균			
그	그				긍	긍			
기	기				길	길			
과	과				관	관			
괴	괴				굉	굉			
궈	궈				권	권			
귀	귀				귓	귓			

나	나				날	날			
냐	냐				냥	냥			
너	너				넌	넌			
녀	녀				년	년			
노	노				농	농			
뇨	뇨				녹	녹			
누	누				눕	눕			
뉴	뉴				눈	눈			
느	느				능	능			
니	니				닐	닐			
놔	놔				놨	놨			
뇌	뇌				뇐	뇐			
뉘	뉘				녔	녔			
늬	늬				닌	닌			

다	다				당	당			
댜	댜				달	달			
더	더				덩	덩			
뎌	뎌				덜	덜			
도	도				동	동			
됴	됴				돕	돕			
두	두				둥	둥			
듀	듀				둘	둘			
드	드				득	득			
디	디				딜	딜			
돼	돼				됐	됐			
되	되				된	된			
뒈	뒈				뒀	뒀			
뒤	뒤				뒷	뒷			

라	라				락	락			
랴	랴				량	량			
러	러				렁	렁			
려	려				렸	렸			
로	로				롭	롭			
료	료				룡	룡			
루	루				룰	룰			
류	류				륜	륜			
르	르				른	른			
리	리				립	립			
래	래				랜	랜			
려	려				랬	랬			
뢰	뢰				뢴	뢴			
뤄	뤄				뤘	뤘			

마	마				말	말			
먀	먀				맙	맙			
머	머				멍	멍			
며	며				면	면			
모	모				뫂	뫂			
묘	묘				못	못			
무	무				뭉	뭉			
뮤	뮤				뮨	뮨			
므	므				믄	믄			
미	미				민	민			
뫼	뫼				믯	믯			
뭐	뭐				뭔	뭔			
매	매				맬	맬			
메	메				맵	맵			

바	바				발	발			
뱌	뱌				박	박			
버	버				법	법			
벼	벼				별	별			
보	보				봉	봉			
부	부				북	북			
뷰	뷰				불	불			
브	브				븐	븐			
비	비				빌	빌			
봐	봐				봤	봤			
뵈	뵈				뷥	뷥			
배	배				백	백			
베	베				벨	벨			
뵤	뵤				볼	볼			

사	사				상	상			
샤	샤				삭	삭			
서	서				성	성			
셔	셔				셨	셨			
소	소				송	송			
쇼	쇼				속	속			
수	수				순	순			
슈	슈				술	술			
스	스				승	승			
시	시				실	실			
새	새				생	생			
세	세				셋	셋			
쇠	쇠				솼	솼			
쉬	쉬				쉰	쉰			

아	아				앗	앗			
야	야				않	않			
어	어				얼	얼			
여	여				였	였			
오	오				옵	옵			
요	요				옥	옥			
우	우				운	운			
유	유				웅	웅			
으	으				읍	읍			
이	이				있	있			
와	와				왔	왔			
워	워				원	원			
위	위				윗	윗			
에	에				엘	엘			

자	자				작	작			
쟈	쟈				장	장			
저	저				정	정			
져	져				졌	졌			
조	조				종	종			
죠	죠				좋	좋			
주	주				준	준			
쥬	쥬				중	중			
즈	즈				증	증			
지	지				직	직			
재	재				쟁	쟁			
제	제				젤	젤			
좌	좌				즉	즉			
줘	줘				짖	짖			

차	차				착	착			
챠	챠				찰	찰			
처	처				청	청			
쳐	쳐				쳤	쳤			
초	초				총	총			
쵸	쵸				촉	촉			
추	추				충	충			
츄	츄				축	축			
츠	츠				층	층			
치	치				칙	칙			
채	채				책	책			
체	체				철	철			
최	최				친	친			
취	취				칠	칠			

카	카				캉	캉			
캬	캬				캭	캭			
커	커				컹	컹			
켜	켜				켰	켰			
코	코				콩	콩			
쿄	쿄				콕	콕			
쿠	쿠				쿵	쿵			
큐	큐				쿨	쿨			
크	크				큰	큰			
키	키				킹	킹			
캐	캐				켁	켁			
케	케				캔	캔			
쾨	쾨				쾅	쾅			
퀴	퀴				퀸	퀸			

타	타				탈	탈			
타	타				탑	탑			
터	터				텅	텅			
텨	텨				털	털			
토	토				통	통			
툐	툐				톱	톱			
투	투				퉁	퉁			
튜	튜				튤	튤			
트	트				특	특			
티	티				틴	틴			
태	태				택	택			
테	테				텔	텔			
퇴	퇴				툉	툉			
튀	튀				튄	튄			

파	파				판	판			
퍼	퍼				퍽	퍽			
펴	펴				평	평			
포	포				퐁	퐁			
표	표				폿	폿			
푸	푸				풀	풀			
퓨	퓨				품	품			
프	프				픈	픈			
피	피				필	필			
패	패				팽	팽			
퍠	퍠				펙	펙			
폐	폐				펠	펠			
하	하				한	한			
햐	햐				향	향			

허	허				험	험			
혀	혀				현	현			
호	호				홍	홍			
효	효				홍	홍			
후	후				훈	훈			
휴	휴				휼	휼			
흐	흐				흥	흥			
히	히				힘	힘			
해	해				행	행			
혜	혜				햄	햄			
화	화				확	확			
회	회				획	획			
휘	휘				환	환			
희	희				흰	흰			

인생이란 진정한 소설이다　　　나폴레옹

인생의 목적은 행동에 있으며 사상은 아니다. 카알라일

바쁜 사람은 눈물 마져 흘릴 시간이 없다　바이런

정열은 인간을 살리는 생명의 추진력이다　샹포르

참다운 욕구없이 참다운 만족이란 없다. 볼테르

환락이 진하니 애수의 정 또한 짙구나. 한무제

경험은 학문을 낳는 어머니이다 세르반테스

태양은 불행한 인간의 제 2 의 영혼이다. 괴테

조금도 결점을 보이지 않는 인간은 위선자 이다. 줄베리

예의의 실천은 자기 자신을 낮추는 것이다. 논어

참된 힘은 내 자신 속에서만이 자아낼수 있다. 세네카

바보라도 칭찬해 보아라 쓸모 있는 인간이 될것이다. 힐티

솔직한 것이 예의보다 낫다. '에스터 데이'중에서

삶이란 두 영원 사이에 놓인 순간적인 빛이다. 칼알-

불행은 일단 우리의 앞을 막고 새 길을 열어준다 발자크

내일은 내일의 태양이 다시 떠오른다. 마가레트·미첼

인내는 쓰지만 그 열매는 달다 루 소

갇혀 있는 불이 제일 강하게 타오른다. 셰익스피어

순간을 지배하는 사람이 인생을 지배한다. 에센바하

사랑 그것이 행복이고, 행복 그것이 사랑이다. 샤 밋소

사랑의 불은 때로는 우정이란 재를 남긴다. 레니에

연애의 증권시장에는 안정주가 없다. 앙드레 브레브

미에는 객관적인 원리라는 것이 없다. 칸 트

연극의 진가는 인간의 성격을 전시하는 데 있다. 플라톤

모든 거짓 가운데 가장 나쁜 것은 자기기만이다 베일리

격한 말 일수록 그 근거가 빈약하다 위고

양심이야말로 매수할 수 없는 유일한 고발자이다 필딩

이기심은 모든 과실과 불행의 근원이다. 카알라일

비누는 몸을 씻기위해, 눈물은 마음을 씻기위해… 탈무드

노동은 생명이며 사상이며 광명이다. 위 고

성실은 좋은 무기이며 자본이다 금 언

귀로 듣는것은 귀하고 눈으로 보는것은 천하다. 포박자

그림은 소리없는 시며, 시는 소리없는그림이다. 콜 리지

최대의 과실은 자신의 과실을 깨닫지 못하는 일이다. 칼 앨

미는 분노의 정을 부드럽게 한다.　　　　　칸 트

태만은 약한 자의 피난처에 지나지 않는다 체스턴 필드

정복하기 위하여서는 먼저 굴한다. 윌리암·쿠우퍼

자연의 섭리에 따르라 그녀의 비밀은 인내이다. 에머슨

아! 자유여 네 이름 아래 그 얼마나 많은 범죄가… 로망

여우는 덫을 나무란다 자신은 나무라지 않고…. 블레이크

무능한 인간은 실천 대신 가르치려고만 한다. 쇼우

커다란 결점은 오직 위대한 사람만의 특권이다. 룹싶

우정은 기쁨을 두 배로 하고 슬픔을 반감시킨다. 실러

유익한 말은 장식하지 않는 입에서 나온다 실러

새로운 진리가 낡은 오류보다 위험한 법이 없다. 괴테

인간의 운명이여 너는 어쩌면 바람과도 같으냐! 괴테

아는 사람은 말하지않고 말하는 자는 모른다. 노자

아직 삶을 모르는데 어찌 죽음을 알겠는가 공자

망서리는 것은 곧 시간을 도둑 맞는 일이다. 에드워드·영

지식의 평가는 그 양이 아니라 질에 있다. 처칠

긴 희망은 짧은 경탄보다 감미로운 것이다. 리히터

운명을 비웃는 자만이 행운을 손에 넣을 것이다. 벤자민

거짓은 사실 앞에서는 무리라는 것을 알아야 한다. 카네기

청춘은 인생에서 오직 한 번밖에 오지 않는다. 롱펠로우

가장 탁월한 천분도 무위도식에 의해서 멸망된다. 몽테뉴

분별이 앞서면 사랑은 뒤로 밀려난다 발자크

온전한 잘못도 없고, 온전한 진실도 없다. 리케르트

사랑을 모르는 사람은 인생을 모르는 사람이다. 러 셀

공화국은 사치로, 전제주의는 빈곤으로 멸한다. 몽테스키

의지와 예의로 포장하지 않으면 애정도 허물어진다. 알랭

이 세상에서 최대의 폭군, 그것은 우연과 시간이다. 헬더어

교만은 멸망의 선봉이요, 겸손은 존귀의 앞잡이다. 솔로몬

한번 흘러간 시절은 아무리 애를 써도 다시 찾을수 없

고, 한번 저지른 죄악은 아무리 애써도 지울수 없다. 러스킨

길은 가까운 곳에 있다. 그런데도 사람들은 헛되이 먼

곳에서 찾고 있다. 일은 하면할수록 쉬워지는 것이다. 시작

을 하지 않고 미리 어렵게만 생각하고 있기 때문에 할

수 있는 일 마져 놓쳐버리고 마는 것이다. 맹 자

폭풍의 들판에도 꽃이 피고 지진의 땅에도 샘이

있고, 초토 속에도 풀은 자란다. 이 같은 자연은 사랑과

생명이 가득 차 있다. 우리는 어떠한 슬픈 순간에도 쓰러

지지 말고 사랑과 생명의 속삭임에 귀 기울여야 한다. 바이어스

하루는 작은 하나의 생애라고 볼 수 있다. 매일 아침

눈을 뜨고 잠자리에서 일어날 때가 비로소 그 날의

탄생이다. 신선한 아침은 청년이고 오후는 장년기

밤은 노년기인데 곧 잠은 그 날의 죽음이다. 쇼펜하우어

지식과 지혜는 각기 독립되어 있다 백과사전 자체

가 지혜는 될 수 없다. 글을 몰라도 지혜로운 사람이

있고 글을 알아도 지혜롭지 못한 사람이 있다. 우리

가 바라는 것은 지식의 분량이 아니라 지혜인 것이다. 러셀

내 어머니의 일홈은 아들이어라.

들을 지나서 헤매는 것은

들을 지나서 바람은 가나니

하늘에 구름이 흘러가고

고향이 있을 것이리라.

산 넘어 저 먼 어디에 나의

나무에 새들이 지저귀나니

거리에 낙엽이 뒹굴고

H · 헤세
들을 지나서

보이지 않는 벌레란 놈이

캄캄한 밤중을 날아다니는

거센 폭풍우 휘몰아칠 때

오 장미여, 너는 병들어 있다!

너의 생명을 망치는구나. 3. 병든 장미 블레이크

그 어둠 속 비밀한 사랑이

너의 침대를 찾고야 말았다.

진홍빛 어린 향락의 자리

수의를 입고 있는 나의 사랑하는 이

머얼리 이어진 푸른 산 줄기

금강석과도 같이 반짝이는 샛별

저녁 햇빛 받으며 뭉게진 구름

사랑하는 이는 죽었다. W. 저녁 알 때링 검

여름날은 슬그머니 지나가고

말이을 의미도 없구나

눈물도 멈추었음인가

다음 그릇에 붓는 듯 떨어진다.

넘쳐서 안개지으며 넘치어

대리석 둥근 그릇에 담기우고

물기둥이 치솟다가 떨어져

흘러 흐르면서 쉬고 있다. 로마의 셈

이렇게 하나하나가 주고받으면서

다시금 다음 그릇에 떨어지나니

아주 가득히 넘치면 물결이루고

있는 듯 생각되었다

그때 나는 제비꽃이ー이슬머금고

빛나는 눈물방울이 흘러내렸다

너는 울고 있었다ー파란 눈에서

아무것도 없었다.
G·바이런
나는 울고 있었다

이는 눈동자와 겨룰만한 것은

곁에서 광채를 잃었다ー네 반짝

너는 웃고 있었다ー사파이어 네

그대가 유일한 전부였느라

덕이란 무어라 로즈에일머

미모도 재주도 허무하여라

왕족도 귀족도 가련하여라

그대 그리워 상한 이마음. W·랜도 로즈에일머

추억과 슬픔으로 지새는 이밤

다시는 볼수없는 로즈에일머

너로 인하여 밤새워 나는 우노니

너의 살결은 장미의 살결

너의 눈빛은 태양의 빛남

너의 소리는 백조의 노래

너의 한숨은 꽃잎의 한숨

생명의 광야에 살고있는너 ·카ㅁ·베케르 스타에게르

사막에 자라는 꽃송이같이

너는 생명과 희망을 주었고

사랑을 비운 나의 마음에

마치 울에 갇힌 사자와도 같다

숲을 절망의 갈기로 흔들고 있느니

번개는 떨어진 구름장을 찢는다.

비가 내리니 날은 어둡고ㅡ성난

슬픈 하늘이 고독을 숨겨둔다. R·타고르 비내리는날

가슴에 대는 그 뜻을 깊게하고자

음을 볼수 있었으면ㅡ네 손을 내

흔들리는 바람 속에ㅡ네가 편히 있

정자체와 같이 쓰되 ㉠부분은 →으로 진행하는 준비로 뭉실하게 함.	"ㅗㅛㅜㅠㅡ" 등이나 받침에 쓰이며 ①을 곱게 내려 끝을 뻬침.					
"ㅏㅑㅓㅕㅚㅖ" 등에 쓰이며 → ① ②처럼 약간 뉘운 듯, 끝은 뻬침.	"ㅗㅛㅜㅠㅡ" 등이나 받침에 쓰이며 가볍게 터치해 끝을 힘을 준듯 (받침에도)					
"ㅏㅑㅓㅕㅐㅔ ㅣ" 등에 쓰이며 ① 부분은 끊지 말고 연결 ②는 위를 향해 뻬침.	"ㅗㅛㅜㅠㅡ" 등에 또는 받침으로 쓰인다. ↗방향으로 준비단계 뭉실히					
ㅇ 부분을 같게 간격에 주의하며 → 처럼 위로 뻬침 (ㅑㅕㅖㅐㅒㅖ 등에 쓰임)	받침에 ㅜ로 쓰이며 밑으로 좁게 끝은 뭉실하게 함.					
"ㅏㅑㅓㅕㅗㅛㅜ ㅠ" 등에 씀. ㉠은 뭉실하게 하여 진행쪽으로.	①의 진행하여 오는 것을 이어받아 ②는 진행쪽으로 뻬친다. (받침)					
"ㅏㅑㅓㅕㅗㅛㅜ ㅠ" 등에 쓰이며 ①은 가볍게 터취 말미에 누름 ②는 한번에 돌려 맺음.	①은 진행상 우상에서 좌하로 맺고 "♪"은 한번으로 돌림 주로 받침에 쓰인다.					
"ㅓㅕㅖ" 등에 쓰이며 ①은 안으로 굽은 듯하고 ②는 끝을 뭉실히 하여 역으로 뻬침.	"ㅏㅑㅐㅗㅛㅜ ㅠ" 등에 쓰이며 ②는 맺은 곳에서 진행방향에 따라 가볍게 뻬친다.					

정자체보다 작은 듯 쓰며 "ㅏㅑㅓㅕㅡㅗㅜㅛㅠㅐㅔㅖ" 등에 쓰임.	주로 받침에 쓰이며 진행상 꼬리가 연결되듯 날엽히 쓴다.	ㅇ	ㅇ				
		ㅇ	ㅇ				
"ㅓㅕㅖ" 등에 쓰이며 ①은 가볍게 진행 쪽으로 삐침.	중심 잡는데 주의하며 ① 부분 몽실히 끝맺어 진행 쪽으로 가볍게 삐침.	ㅈ	ㅈ				
		ㅈ	ㅈ				
"ㅓㅕㅖ" 등에 쓰이며 진행쪽으로 길게 삐침.	위의 "ㅈ"처럼 쓴다. "ㅑㅕㅗㅛㅜㅠ" 등에 쓴다.	ㅊ	ㅊ				
		ㅊ	ㅊ				
"ㅑㅕㅓㅕㅐㅔ" 등에 쓰이며 ①은 "ㄱ"처럼 ②는 진행감각.	①,②는 진행방향 감각에 맞게 약간 삐친 듯 쓴. (받침이나 ㅗㅛㅜㅠ 등)	ㅋ	ㅋ				
		ㅋ	ㅋ				
ㅇ는 서로 간격이 같게 ①은 진행상 길게 삐침. "ㅏㅑ" 등에 쓰인다.	"ㅗㅛㅜㅠㅡ"등이나 받침에 주로 쓰임. 끝은 몽실하게.	ㄹ	ㄹ				
		ㄹ	ㄹ				
"ㅑㅓㅕㅐㅔ" 등에 쓰이며 ①은 진행상 길게 삐침.	"ㅗㅛㅜㅠㅡ"등이나 받침에 쓰이고 ①은 평행으로 맺음.	ㅍ	ㅍ				
		ㅍ	ㅍ				
ㅎ은 "ㅇ"을 두번으로 맺는가 하면 처럼 한번으로 맺기도 함.		ㅎ	ㅎ				
		ㅎ	ㅎ				

①의 각이 모나지 않게 로 적당히 그어 삐침. 문장의 끝맺음에서는 "ㅏ"로도 쓰임.

①은 진행감각으로 그것을 받은듯 ②를 한 흐름으로.

ㅇ 부분의 각을 모나지 않게 씀. ①처럼 꼭지가 없음을 주의.

①은 ㄱ 부분은 힘을 주고 나머지는 이어지듯 가늘게 처리한다.

①의 점선부분은 들어서 약하게 잇는다.

①의 ㅇ 부분은 모나지 않게하여 세로획으로 잇는다.

㉠ 부분은 뭉실하게 하거나 다음획 방향으로 약하게 삐침.

① 부분은 모나지 않게 중심을 향해 우상으로 함.	너	너						
	애	애						
① 부분은 전체의 중심 선상에서 우상으로 한다.	기	기						
	에	에						
①,②는 우상으로 뻐치듯 중심을 향한다.	쎄	쎄						
	외	외						
①의 "ㅗ" 부분은 위에서 좌하로 뻐치듯 ②는 우상으로.	시	시						
	외	외						
"거"자가 되지 않게 주의한다.	거	거						
	워	워						
"ㅇㅇ"의 칸을 고르게 주의하며 ①은 중심을 향해 뻐친 듯.	게	게						
	워	워						
①의 ㅇ 부분은 모나지 않게.	기	기						
	위	위						

가	가			강	강			
가	가			갈	갈			
기	기			격	격			
겨	겨			겹	겹			
고	고			공	공			
교	교			곳	곳			
구	구			국	국			
규	규			궁	궁			
그	그			긍	긍			
기	기			길	길			
괴	괴			관	관			
괴	괴			굉	굉			
궈	궈			권	권			
귀	귀			깃	깃			

나	나				날	날			
냥	냥				냥	냥			
니	니				닌	닌			
녀	녀				년	년			
노	노				능	능			
뇨	뇨				눅	눅			
누	누				늡	늡			
뉴	뉴				늘	늘			
느	느				능	능			
니	니				닐	닐			
뇌	뇌				낛	낛			
뇌	뇌				긘	긘			
눼	눼				넜	넜			
뉘	뉘				닌	닌			

다	다				당	당			
댜	댜				달	달			
더	더				덩	덩			
뎌	뎌				딜	딜			
도	도				동	동			
됴	됴				둡	둡			
두	두				둥	둥			
듀	듀				둘	둘			
드	드				둑	둑			
디	디				딜	딜			
돼	돼				됐	됐			
되	되				된	된			
뒷	뒷				뒀	뒀			
뒤	뒤				뒷	뒷			

라	라				락	락			
랴	랴				량	량			
러	러				렁	렁			
려	려				렸	렸			
로	로				롬	롬			
료	료				롱	롱			
루	루				를	를			
류	류				룽	룽			
르	르				른	른			
리	리				림	림			
래	래				랜	랜			
례	례				랬	랬			
뢰	뢰				뢴	뢴			
뤠	뤠				룄	룄			

마	마				말	말			
먀	먀				맘	맘			
머	머				멍	멍			
며	며				면	면			
모	모				몸	몸			
묘	묘				못	못			
무	무				뭉	뭉			
뮤	뮤				몽	몽			
므	므				믄	믄			
미	미				민	민			
뫼	뫼				뫗	뫗			
뭐	뭐				뭘	뭘			
매	매				맬	맬			
메	메				맴	맴			

바	바				발	발			
뱌	뱌				박	박			
벼	벼				벙	벙			
벼	벼				별	별			
보	보				봉	봉			
뵤	뵤				볼	볼			
북	북				북	북			
뷱	뷱				귤	귤			
브	브				본	본			
비	비				빌	빌			
뻐	뻐				백	백			
베	베				별	별			
뾔	뾔				뾨	뾨			
뵈	뵈				뵘	뵘			

자	자				삭	삭			
쟈	쟈				샹	샹			
저	저				셩	셩			
쪄	쪄				쎘	쎘			
오	오				송	송			
요	요				숙	숙			
우	우				슨	슨			
유	유				슐	슐			
으	으				능	능			
시	시				실	실			
새	새				생	생			
세	세				셋	셋			
외	외				죗	죗			
위	위				쉰	쉰			

아	아				았	았			
야	야				앙	앙			
어	어				얼	얼			
여	여				엀	엀			
오	오				욷	욷			
요	요				욱	욱			
우	우				은	은			
웃	웃				웅	웅			
으	으				음	음			
이	이				잃	잃			
외	외				왔	왔			
위	위				원	원			
위	위				윗	윗			
에	에				엘	엘			

지	지				장	장			
쟈	쟈				작	작			
제	제				젱	젱			
져	져				젰	젰			
조	조				종	종			
죠	죠				종	종			
주	주				죽	죽			
쥬	쥬				중	중			
즈	즈				증	증			
지	지				직	직			
재	재				쟁	쟁			
제	제				젤	젤			
죄	죄				죽	죽			
쥐	쥐				젰	젰			

치	치				착	착			
챠	챠				찰	찰			
치	치				청	청			
쳐	쳐				쳤	쳤			
초	초				축	축			
효	효				홍	홍			
추	추				흥	흥			
츄	츄				츅	츅			
츠	츠				흥	흥			
치	치				칙	칙			
채	채				책	책			
체	체				철	철			
회	회				친	친			
칙	칙				칠	칠			

카	카				캉	캉		
캬	캬				칵	칵		
커	커				컹	컹		
켜	켜				켰	켰		
코	코				콩	콩		
쿄	쿄				콕	콕		
쿠	쿠				쿵	쿵		
큐	큐				쿨	쿨		
크	크				큰	큰		
키	키				킹	킹		
캐	캐				캔	캔		
케	케				켝	켝		
쾨	쾨				쾅	쾅		
킈	킈				퀸	퀸		

라	라				탈	탈			
랴	랴				탑	탑			
티	티				텅	텅			
텨	텨				텔	텔			
토	토				통	통			
효	효				퉁	퉁			
특	특				퉁	퉁			
특	특				튤	튤			
트	트				특	특			
티	티				틴	틴			
태	태				택	택			
테	테				텔	텔			
회	회				튕	튕			
틔	틔				튄	튄			

뾔	뾔				판	판			
퍼	퍼				픽	픽			
펴	펴				평	평			
포	포				퐁	퐁			
표	표				풋	풋			
픅	픅				플	플			
푝	푝				픔	픔			
프	프				픈	픈			
피	피				필	필			
패	패				팽	팽			
퓌	퓌				픡	픡			
펴	펴				펠	펠			
하	하				한	한			
햐	햐				향	향			

히	히				힘	힘			
혀	혀				현	현			
호	호				홍	홍			
효	효				홍	홍			
후	후				후	후			
휴	휴				훌	훌			
흐	흐				흥	흥			
히	히				힘	힘			
해	해				행	행			
혜	혜				햄	햄			
회	회				확	확			
회	회				획	획			
휘	휘				환	환			
희	희				흰	흰			

한 때의 격한 감정을 참으리. 백 일의 근심을 모면하리리.

죄는 함부로 오지 않으며 복도 까닭없이 오지 않는다. (위)경행록파
속 담

호의에서 나온 거짓은 불화를 일으카는 진실보다 낫다. 사디

사랑은 오두막집도 황금의 궁전으로 만든다. 힐터

모자라는 듯한 여유, 그 여유가 오히려 가뿜의 삶이된다. 파스칼

사랑이란 무엇인가, 자욱한 안개속에 비치는 하나의 별. 하이네

사람들은 명예나 돈을 쫓기에 양심을 버리려고 한다. 몽떼뉴

남이 무엇이라하든 그래도 묵묵히 너의 길을 가라. 단테

인간은 20년 걸려 와은 것을 단 2년만에 잊어버린다. 탈무드

인간의 사명은 우선 그의 책임을 느끼는 데 있다. 샹포르

첫 사랑이란 약간의 어리석음과 호기심에 지나지 않는다. 쇼우

병은 신이 고치고 치료비는 의사가 받는다. 플랭클린

교육은 인간이 사물을 지배할 수 있게 만들어준다. 에머슨

지신감은 성공의 제일의 비결이다. 토머스 에디슨

문학은 사치품이며 소설은 실용품이다. 체스터튼

예술은 사람들을 일치 시키는 수단 중의 하나이다. 톨스토이

시인은 제상이 알지못하는 임법자인 것이다. 벤자민 디즈렐리

백물이 붙여일걸이다. (반고의 한시에서 발췌)

사랑을 하면 누구나 시인이 된다. 플라톤

정치에 있어서 실험은 혁명을 뜻한다. 벤자민 디즈렐리

참된 행복은 진한 고독없이는 이루어지지 않는다. 체호프

수전노와 가난한 사람중 어느쪽이 더 불행한가. 구르몽

고통스런 날들도 지난 뒤에는 달콤한 것이다. 괴테

눈물은 슬픔을 주는 것에 대한 말없는 항거이다. 볼테르

신의 본체는 무엇인가? 그것은 곧 사랑이다. 쥘 베르

청년은 미래가 있다는 그 자체만으로도 행운이다. 고골리

사랑은 오로지 자기 스스로가 상처를 입는다. 에라스므스

희망은 결코 사람을 몰락시키는 법이없다. 프라이리히라트

한 사람의 좋은 어머니는 백명의 교사만 하다. 헤르비르트

아버지가 아버지답지못하더라도 자식은 자식다와야 한다. 흄

새로운 변화를 바라거든우선 자신넉터 변해야 한다. 알랭

그대 자신이 달라져라 그대운명도 달라질 것이다. 빌리그래엄

친절과 사랑이 이 지상을 천국으로 만든다. 카니

지혜의 첫걸음은 자기가 미흡함을 아는 데 있다. 게르하르트

정신의 휴식은 끊임없는 정신적인 활동에서 얻을수 있다. 스타인벡

전 세계를 알면서도 자기자신을 모르는 사람이 있다. 라퐁테느

결정을 서들지 마라. 지고나면 좋은 지혜가 생긴다. 푸쉬긴

가장 아름다운 지혜는 지나치게 영리하지 않는 점이다. 실레 치우스

돈으로 신용을 얻으려하지말고 신용으로써 돈을 얻어라. 아담 스미스

쓸 데 없는물건을 사들이면 필요한물건을 팔게된다. 프랭클린

며시 어느새 떠나고 만다

내게 다가오는가 하면~ 또 살

바람처럼 물결처럼 살며시

펠리스는 내 유일한 기쁨이여

며 내게 행복을 안겨준다. ○셸리 노래

면 펠리스는 미소짓고~ 위로하~

내가 그늘진 표정을 짓고 있으~

그렇지만 언제나 나는 기쁘다.

오 이제는 영원히 자취 감출

옛날은- 영원히 사라진 기락이

친구의 망령과도 같다.. 지나간

멀리 지나간 옛날은- 먼저 간

밤에 뜨는 꿈은 언제나... 지나간 옛날 P·셸리

사랑이여라- 멀리 지나간 옛날

길이 계속될 수 없었던

희망이며- 너무 감미로와 -

씨 뿌리는 일이 끝나지 않았다

빛이 살짝 그를 깨우며 - 발에

하라 - 옛 고향에서는 태양의

저 병사를 양지바른 곳을 향한게

것인지 - 친절한 태양은 아뢰라, 30원 허무

다 - 이제 어떻게 해야 그가 눈을 뜰

언제나 태양이 저 병사를 일으켰

늘이 내려 쌓이는 이 아침까지

슬픔을 지니게 마련이다……

그들에게 버림을 받으면—사나이

를 사랑하는 자의 이야기를—친

아, 그리운이여 들어보라—니

마음의 평안을 얻게 된다.
J·죠이스
아, 그리운이여

사나이의 혼은 더듬게 되나니

그녀의 부드럽고 포근한 혼을

이리하여 슬픔을 이기고 사나이는

맨 머리는 바람에 시원하리라.

마음은 굼곡듯 발걸음은 가볍고

목리 향기에 취하여 풀을 밟으면

푸른 여름 저녁에 오솔길을 가리

여인과 함께 자연 속을 가리. 강각보

멀리 멀리 나그네되어 나는 가리

가슴속엔 한없는 사랑 가득 안고

아무 말 없이 아무 생각 없이

나는 아무 말 없이 기쁘었다.

꽃들은 나직이 속삭였다.

나 혼자 정원을 거닐었다.

햇빛이 넘치는 여름날 아침

누님에 대해선 놀려워 마셔요.

슬픔으로 얼굴이 창백하며오

동정하는 표정으로 나를 보았다

꽃들은 나직히 속삭이면서

모든 깃은 나를 황홀로 이끈다.

늘 동지는 마치 불꽃이 튈 듯

슬프고 그빼 알간 불— 네밝은

애교스럽게 미소 머금은 임

마음이 포로됨 몸으로 끌고간다. KA 퀠트

사랑을 보내며 마슬의 향을로

타고— 가벼운 날개의에 태워

아아 이늘동지 정열로 불

왔는가— 말해보아라.

눈가— 아니면 하나의 기도처럼

빛나는 해처럼 꽃꽃처럼 왔

사랑은 어떤 식으로 네게 왔는가

크게 걸린 것입니다."
R 릴
사랑으로부터

접고 내 꽃피는 영혼에—

하늘에서 떨어져 날개를—

"하나의 행복이 빛나며

ㄲ	ㄳ	ㄵ	ㄶ	ㄺ
ㄲ 닭	ㄳ 삯	ㄵ 엱	ㄶ 않	ㄺ 읽
ㄲ 닭	ㄳ 삯	ㄵ 엱	ㄶ 않	ㄺ 읽

ㄲ	ㄳ	ㄵ	ㄶ	ㄺ
ㄲ 닭	ㄳ 삯	ㄵ 엱	ㄶ 않	ㄺ 읽
ㄲ 닭	ㄳ 삯	ㄵ 엱	ㄶ 않	ㄺ 읽

ㄹㅁ		ㄹㅂ		ㄹㅅ		ㄹㅎ		ㅂㅅ	
ㄹㅁ	옮	ㄹㅂ	얇	ㄹㅅ	슜	ㄹㅎ	옳	ㅂㅅ	없
ㄹㅁ	옮	ㄹㅂ	얇	ㄹㅅ	슜	ㄹㅎ	옳	ㅂㅅ	없
ㄹㅁ		ㄹㅂ		ㄹㅅ		ㄹㅎ		ㅂㅅ	
ㄹㅁ	옮	ㄹㅂ	얇	ㄹㅅ	슜	ㄹㅎ	옳	ㅂㅅ	없
ㄹㅁ	옮	ㄹㅂ	얇	ㄹㅅ	슜	ㄹㅎ	옳	ㅂㅅ	없

ㄲ	ㄸ	ㅃ	ㅆ	ㅉ
ㄲ ㄲ	ㄸ 또	ㅃ 뽀	ㅆ 싸	ㅉ 쪼
ㄲ ㄲ	ㄸ 또	ㅃ 뽀	ㅆ 싸	ㅉ 쪼

ㄲ	ㄸ	ㅃ	ㅆ	ㅉ
ㄲ ㄲ	ㄸ 또	ㅃ 뽀	싸 있	ㅉ 쪼
ㄲ ㄲ	ㄸ 또	ㅃ 뽀	싸 있	ㅉ 쪼

민주주의			
대학입시			
솔선수범			
선진조국			
입사환영			
생자필멸			
백년해로			
명실상부			
납세의무			
만신창이			
백절불굴			
내우외환			
송구영신			
민족자결			
자주국방			
설상가상			
분골쇄신			
경제개발			
사고무친			
평화통일			

전국일원			
거두일미			
감언이설			
구절양장			
주객전도			
경거망동			
표절시비			
십시일반			
참고문헌			
주식회사			
등화가친			
후손만대			
신문사설			
채무관계			
재무상태			
단결협동			
관리업무			
개선방안			
유비무환			
실내정숙			

민족중흥			
독입선언			
파죽지세			
허심탄회			
천재일우			
수출증대			
천방지축			
수입개방			
인류공영			
교정부호			
인간생활			
인권수호			
춘하추동			
자세확립			
문화창조			
삼권분립			
애호사상			
표의문자			
사무능력			
순화교육			

목불식정			
백의종군			
사면초가			
금상첨화			
삼강오륜			
민생치안			
사면복권			
맹모삼천			
난형난제			
백척간두			
동병상련			
단도직입			
교언영색			
호연지기			
형설지공			
산업역군			
협동정신			
국가건설			
상부상조			
자주독립			

서울특별시		
부산직할시		
광주직할시		
인천직할시		
대구직할시		

경기도			
강원도			
충청북도			
충청남도			
전라북도			
전라남도			
경상북도			
경상남도			
제주도			
평안북도			
평안남도			
함경북도			
함경남도			
황해도			

시 흥	始 興	시 흥			
화 성	華 城	화 성			
광 주	廣 州	광 주			
용 인	龍 仁	용 인			
고 양	高 陽	고 양			
이 천	利 川	이 천			
가 평	加 平	가 평			
양 주	楊 州	양 주			
안 성	安 城	안 성			
파 주	坡 州	파 주			
포 천	抱 川	포 천			
연 천	連 川	연 천			
김 포	金 浦	김 포			
양 평	楊 平	양 평			
여 주	麗 州	여 주			
춘 천	春 川	춘 천			
강 능	江 陵	강 능			
원 주	原 州	원 주			
명 주	溟 州	명 주			
속 초	束 草	속 초			

고	성	高	城	고　성	
원	성	原	城	원　성	
묵	호	墨	湖	묵　호	
횡	성	橫	城	횡　성	
영	월	寧	越	영　월	
평	창	平	昌	평　창	
삼	척	三	陟	삼　척	
철	암	鐵	岩	철　암	
양	구	楊	口	양　구	
인	제	麟	蹄	인　제	
화	천	華	川	화　천	
홍	천	洪	川	홍　천	
정	선	旌	善	정　선	
철	원	鐵	原	철　원	
대	전	大	田	대　전	
천	안	天	安	천　안	
연	기	燕	岐	연　기	
대	덕	大	德	대　덕	
금	산	錦	山	금　산	
당	진	唐	津	당　진	

서 산	瑞 山	서 산			
논 산	論 山	논 산			
부 여	扶 餘	부 여			
청 주	淸 州	청 주			
충 주	忠 州	충 주			
제 천	堤 川	제 천			
단 양	丹 陽	단 양			
진 천	鎭 川	진 천			
영 동	永 同	영 동			
음 성	陰 城	음 성			
괴 산	愧 山	괴 산			
청 원	淸 原	청 원			
목 포	木 浦	목 포			
여 수	麗 水	여 수			
순 천	順 天	순 천			
담 양	潭 陽	담 양			
곡 성	谷 城	곡 성			
화 순	和 順	화 순			
광 산	光 山	광 산			
영 광	靈 光	영 광			

장	성	長	城	장 성		
나	주	羅	州	나 주		
영	암	靈	岩	영 암		
대	천	大	川	대 천		
서	천	舒	川	서 천		
장	항	長	項	장 항		
군	산	群	山	군 산		
이	리	裡	里	이 리		
전	주	全	州	전 주		
정	주	井	州	정 주		
김	제	金	堤	김 제		
남	원	南	原	남 원		
고	창	高	敞	고 창		
순	창	淳	昌	순 창		
무	안	務	安	무 안		
해	남	海	南	해 남		
완	도	莞	島	완 도		
장	흥	長	興	장 흥		
벌	교	筏	橋	벌 교		
마	산	馬	山	마 산		

창 원	昌 原	창 원			
진 해	鎭 海	진 해			
진 주	晋 州	진 주			
충 무	忠 武	충 무			
양 산	梁 山	양 산			
울 주	蔚 州	울 주			
울 산	蔚 山	울 산			
동 래	東 萊	동 래			
김 해	金 海	김 해			
밀 양	密 陽	밀 양			
통 영	統 營	통 영			
거 제	巨 濟	거 제			
남 해	南 海	남 해			
거 창	居 昌	거 창			
함 안	咸 安	함 안			
창 녕	昌 寧	창 녕			
사 천	泗 川	사 천			
고 성	固 城	고 성			
경 주	慶 州	경 주			
영 천	永 川	영 천			

포	항	浦	項	포 항		
달	성	達	城	달 성		
칠	곡	漆	谷	칠 곡		
성	주	星	州	성 주		
선	산	善	山	선 산		
군	위	軍	威	군 위		
구	미	龜	尾	구 미		
상	주	尚	州	상 주		
김	천	金	泉	김 천		
영	주	榮	州	영 주		
안	동	安	東	안 동		
점	촌	店	村	점 촌		
문	경	聞	慶	문 경		
부	산	釜	山	부 산		

아라비아 숫자 필법

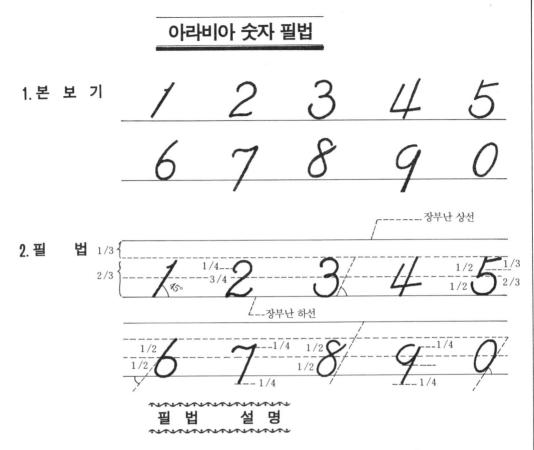

1. 본 보 기

2. 필 법

필 법 설 명

당행에서 사용하는 아라비아 숫자 자체는 기장상의 체재와 속필의 효과 도 말 개서의 방지까지도 고려하여 제정한 것이다. 숫자는 10자에 불과하나 은 행 업무상은 물론 일상 생활에 있어서까지도 가장 많이 접촉하는 숫자이니 만큼 다음 필법에 주의하여 조속히 필체를 고정시키도록 하여야 할 것이다.

 (1) 각자의 최하부는 최하부는 장부난 하선에 접하여야 하며 (7, 9는 예 외) 자획은 대략 45도의 각도로 경사시키도록 한다.
 (2) 매자의 높이는 동일하며 장부난의 2/3를 초과하여서는 아니 된다.
 (3) 7 및 9자는 약간 (각자 높이의 약 1/4) 내려서 써야 한다. 따라서 그 만큼 자미가 장부난 하선을 뚫고 내려간다.
 (4) 2자의 첫 획은 전체 1/4 되는 곳에서부터 쓰기 시작한다.
 (5) 3자의 둘레는 아래 둘레가 윗둘레보다 크다.
 (6) 4자는 내려 그은 양획이 평행하며 옆으로 그은 획은 장부난 하선에 평행하여야 한다.
 (7) 5자는 아래 둘레 높이가 전체 높이의 2/3 정도이다.
 (8) 6자는 아래 둘레 높이가 전체 높이의 1/2 정도이다.
 (9) 7자는 상부의 각형에 주의할 것.
 (10) 8자는 상하 둘레가 대략 같다.
 (11) 9자는 상부의 원형에 주의할 것.

(한 국 은 행 제 공)

❖ 아라비아 숫자 쓰기 ❖

1 2 3 4 5 6 7 8 9 0

1 2 3 4 5 6 7 8 9 0

1 2 3 4 5 6 7 8 9 0

❖ 경조 · 증품 쓰기(1) ❖

축생일	축생신	축환갑	축회갑	축수연	근조	부의	조의	박례	전별	조품	촌지
축생일	축생신	축환갑	축회갑	축수연	근조	부의	조의	박례	전별	조품	촌지
祝生日	祝生辰	祝還甲	祝回甲	祝壽宴	謹弔	賻儀	弔儀	薄禮	餞別	粗品	寸志

❖ 경조 · 증품쓰기(2) ❖

축합격	축입학	축졸업	축우승	축입선	축발전	축낙성	축개업	축영전	축당선	축화혼	축결혼
축합격	축입학	축졸업	축우승	축입선	축발전	축낙성	축개업	축영전	축당선	축화혼	축결혼
祝合格	祝入學	祝卒業	祝優勝	祝入選	祝發展	祝落成	祝開業	祝榮轉	祝當選	祝華婚	祝結婚

결석신고서

제1학년 5반

고 성 만

사유: 감 기

기간: 6월2일~5일

　위와 같이 결석하겠사옵기에 결석신고서를 제출합니다.

1998. 6. 2

보호자 고 재석 (인)

대한고등학교장 귀하

결근계

사원 윤 정란

　금번 유행성 감기로 인하여 6월 7일부터 8일까지 2일간 결근하겠사옵기에 진단서를 첨부하여 결근계를 제출합니다.

1998. 6. 7

윤 정란 (인)

다인출판사장 귀하

청 구 서

일금 300000 원정
내역 ○ ○ 대금

상기 대금을 청구함.

1998 . 4 . 5

성 인 지 업 사

광 성 출 판 사 귀중

차 용 증

일금 삼백만원정

상기금액을 정히
차용하는 바, 이자
는 월 3부로 하고
반제기한은 1998년
7월 30일로함.

1998 . 2 . 30.
서울시중랑구신내동31
차 성 민 (인)
윤 복 길 귀하

영 수 증

일금 삼백만원정

상기 금액을 ○○
대금으로 정히 영수함.

1998. 7. 30
윤 복 길 (인)

차 성 민 씨 귀하

인 수 증

한글펜글씨교본 500부
문교부선정 한문 300부

위의 서적을 여히
인수함.

1998. 7. 15
성 호 서 림 (인)

광 성 출 판 사 귀중

주 문 서

성하의 날씨에 수고가 많으십니다 귀사의 번성을 기원하오며 아래의 책을 주문하오니 급송 원합니다.

	책 명	권수	단가	금 액
1	한글교본	1000	2000	2000000
	합 계	1000		2000000

1998 . 7. 25

성문서점

광성출판사 귀중

위 임 장

서울시 중랑구 상봉동 251-3

서 성 만

본인은 상기 대리인을 선정하고 아래의 행위 및 권한을 위임함.

(단 복대리인을 선임함을 불허함.)

서울시 동대문구 이문동 375

정 길 수에게 빌려준 차용액 일금 삼천만원을 수령하는 건.

1998. 4. 19

서울시 중랑구 신내동 522-1

고 민 영 (인)

보 관 증

보관물품명: 수량:

　상기 물품을 정히 보관 함. 상기 물품은 보관 의뢰인 고 민 영이 요구하는 즉시 출고하겠음.

　　　　1998. 10. 13

　　보관인주소:
　　보관인성명:　　(인)

　고 민 영 귀하

수 령 증

품 명:
수 량:

　상기 물품을 정히 수령함

　　　1998. 12. 14
　서울시 중랑구 신내동 5쯤
　　고 　민 영 (인)

차 성 만 귀하

각 서

일금 천만원정
　상기 금액을 서기 1998
년 12월 10일까지 필히
지불하겠기에 각서로 명기
함.(만약 기일 내에 지불이
행 못할 경우 어떤 법적조
치라도 감수 하겠습니다.)
　　　　1998. 10. 6
　　　윤 소 희(인)

조 성 수 귀하

사 직 서

　　　총무과
　　　윤 정 희
　본인은 불 가피한 가
정 사정으로 말미암아 사
직코져 하오니 윤허 바라
웁니다.
　　　　1998. 5. 16
　　　차 숙 희(인)

주식회사 광성물산 귀중

시 말 서

제 2 생산부 자재과

계장 차 성 호

본인은 금번 ○○부재료과

다 입고 건은 본인의 과실로

순간적인 착오에서 비롯된

실수이옵기에 반성하오며 차후

이같은 과오가 없도록 주의하

겠습니다. 이에 시말서를 제

출하오니 관대한 선처바라옵

니다.

서기 1998년 4월 9일

주식회사 광성물산 귀중

합 의 서

이번 서기 년 월 일

중랑구 면목동 45번지 면목사

거리에서 발생한 교통사고건

에 있어서 피해자와 가해자간

치료비 일체와 위자료 문제를

원만히 합의하였기에 본합

의서를 제출하옵니다.

서기 년 월 일

피해자주소:

성 명: (인)

가해자주소:

성 명: (인)

지방법원장 귀하

❖ 「전보발신지」 쓰는 법 ❖

✽ 전보 통신문 쓸 때의 요령

① 일반적으로 경어(敬語＝높임말)는 쓰지 않는다.

② 띄어쓰기는 하지 않는다.

③ 한글과 아라비아 숫자만 사용한다.

④ 글자 수를 가능한 줄인다.

⑤ 그러나, 글자 수에 너무 구애받아 뜻이 안 통하도록 해서는 안 된다.

⑥ 보내는 사람의 주소나 이름을 받는 사람에게 알리고자 할 때는, 통신문 란 속에다 그것을 적어야 한다.

송신통과번호 _____

전 보 발 신 지

접수　　　월　　　일

착신국	종류	자수	발신국	번호	접수 시각

※ 받는 사람 주소 성명				특기 사항

지정		국내 기사		**기 재 요 령**

기 재 요 령
1. ※표란만 써 주십시오
2. 한글로 써 주십시오
3. 주소 성명은 번지, 통, 반까지 상세히 써 주십시오
4. 받는 사람에게 귀하의 주소 성명을 알리고자 할 때는 통신문란에 써주십시오

통 신 문

요금		당무자	검사자
송신 시각		송신자	대조자

※보내는 사람 주소 성명　　　　　　　　　　　전화　　국　　　　번

※ 아래의 예시를, 위의 전보 발신지의 해당란에 기입해 봅시다.

받는 사람	서울특별시 중구 신당동 185, 3·1APT13동 205호 진화당
보내는 사람	광주직할시 동구 동명동 248 동명서점 양 병주
통 신 문	"귀사발행 한글펜글씨본 2000부 급송요망"

❖ 봉투 쓰기 ❖

❖ 긴봉투는 편지나 안내장 등에 쓰이며, 각봉투의 경우는 연하장·안내장·카드·청첩장·기타 등에 쓰인다.

① 봉투의 글자는 모두 정자로 정확히 써야 한다.

② 우편번호는 확실히 기입하여야 한다.

③ 받는 사람의 주소·이름은 자신의 주소·성명보다 크게 쓴다.

봉투 규격

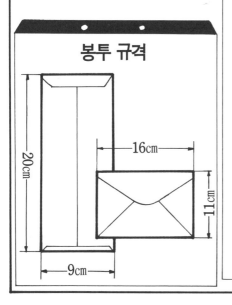

20cm
16cm
11cm
9cm

보내는 사람 정 영 란 올림.
광주직할시 동구 동명동 289-3

5 0 1 - 0 2 0

받는 사람 김 민 영 귀하
서울특별시 중랑구 신내동 522-1

1 3 1 - 1 2 0

❖ 관제엽서 쓰기 ❖

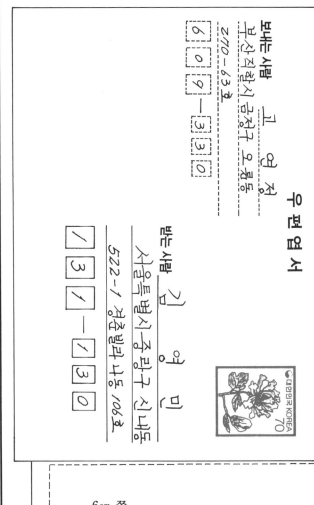

① 엽서는 손아래나 친한 사이에 쓰는 것으로 평범하고 간단한 소식을 알릴 때 쓰는 것이 보통이다.

② 받는 사람의 이름이 우체국에서 소인을 찍을 때 가리지 않을만큼 적절한 위치에 쓴다.

③ 받는 사람의 주소와 이름이 자신의 주소와 이름보다 더 크게 쓰는 것이 통례이다.

④ 엽서는 뒷면에 사연을 쓰는 데 위·아래·좌·우의 여백을 6cm쯤 남기면서 쓴다.

⑤ 가로 줄 한 행에 15자~20자 정도로 보통 10줄에서 12줄 정도가 적당하다.

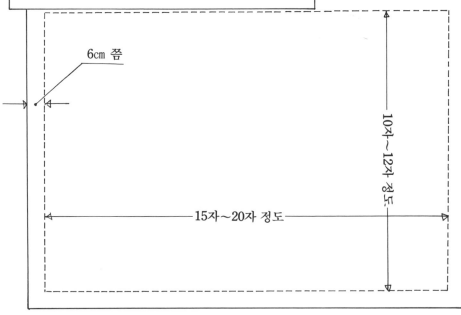

❖ 소개장 쓰기 ❖

❀ 소개나 부탁의 글은 상대에게 도움을 청하는 내용이니만큼 그 내용이 정중하여야 하며 받는 상대자 입장에서도 사절할 경우 냉정히 거절함보다는 양해를 구하는 기분으로 써야 한다.

경원전자
윤 사 장 님 께

高　珉　泳

서울특별시 중랑구 신내동 522-1
TEL : 491-9444

친구 윤 태식군을 소개 합니다.
바쁘실텐데 죄송합니다만 이 친
구를 만나주시면 감사하겠습니다.
199 . 4. 5
서 성 만 드림.

❀ 간단하게 명함이나 메모 형식으로 소개장을 써서 보내도 결례는 되지 않지만 정성이 엿보여야 한다.

118

❖ 연하장 및 X-Max 카드 쓰기 ❖

❖연하장은 묵은 한 해 동안 자기를 아껴 주신 분들께 감사를 전하는 카드이며 새해의 인사장이기도 함으로 간단한 내용 속에 감사와 존경의 글로써 그 분의 마음 속에 보내는 이가 기억될 수 있게 정중히 써야 한다.

희망찬 ○○년 새해가 밝아왔습니다. 새해에는 사장님의 강건하심과 사업 더욱 번창하시기를 기원하옵니다.

1998년 1월 1일
이 정 원 드림.

Merry Christmas

지도편달 있으시길 앙망하옵니다.
―월 ―일
김 소 연 올림.

아무쪼록 새해에도 크신 사랑과 충심으로 감사드리옵니다.

작년에 선생님의 깊으신 사랑을 심을 축원하옵니다.

○○년 새해를 맞아 선생님의 강건하

거룩하신 주님의 탄신일을 축하하며 새해에도 주님의 크신 사랑 안에 만복 누리시기를 비옵니다.
一九九八年 十二月 二十五日
고 민 영 드림.

❖ 성탄카드는 크리스찬이 아니다 하더라도 그 날을 축하하며 상대와의 친교를 유지하려는 소망을 담아 쓴다.

Merry Christmas

❖ 서간문(편지)쓰기 ❖

① 정중히 써야 한다.
② 정감있게 대화하 듯 쓴다.
③ 인사말은 서두에 쓴다.
④ 목적과 용건 등을 알아보기 쉽게 써야 한다.
⑤ 쉬운 말과 간결한 문장이 바람직하다.
⑥ 답장을 늦추지 말고 예의에 벗어나지 않도록 쓴다.

❖ 서간문의 짜임 ❖

편지는 목적이나 내용에 따라 형식을 달리할 수 있다.

그러나 일반적으로는 다음과 같이 쓰는 것이 보통이다.

1. 서 문(본문에 앞서 인사말 등을 쓴다.)
 ① 제목
 ② 계절에 맞는 서두의 글.
 ③ 안부 · 문안을 여쭙는 말.
 ④ 자기 자신의 소식.

2. 본 문(목적 · 용건 · 사연 등을 쓴다.)
 ① 알기쉽게 쓴다.
 ② 명확하게 쓴다.
 ③ 간결한 문체로 쓴다.

3. 맺는말(상대의 건강 등을 염려하거나 내일의 희망을 주는 말로 맺는다.)

4. 날짜와 이름을 쓴다.

5. 추 신(덧붙임)
 추신은 중요한 용건을 빠뜨렸거나 그 내용을 강조하기 위해 이름 밑에 "추신"이라고 쓰고 추가의 내용을 쓴다.

사랑하는 어머니께

아침 저녁으로 제법 서늘해진 초가을입니다. 홀로 계신 어머님을 두고 객지에 나와 있는 저로서는 그 무엇보다도 어머님의 건강이 중요하답니다.

어머니!

그간 안녕하셨는지요? 저는 항상 어머님의 은혜로 몸 건강히 잘 있습니다.

어머니!

일전에 송금하여 주신 돈 다시 보내드립니다. 이곳에서 아리바이트를 하여 이 달 하숙비와 학비가 해결되었기 때문입니다. ————중 략————

어머니!

건강하세요. 그리고 조금만 기다려주세요. 저의 소망은 어머님을 편히 모시는 것입니다. 어머니! 사랑해요.

그럼 또 다시 소식 드리겠습니다.

1995. 5. 7.
서울에서 아들 태우올림.

김경호 사장님께

시하 신록지절에 사장님의 사업이 날로 번창함을 앙축하옵니다.

일전 소생의 개업에 있어서 음으로 양으로 지원을 아끼지 않으신 사장님께 충심으로 감사드리우며 앞으로도 끊임없으신 사장님의 지도편달 있으시길 바라옵니다.

그럼 사장님의 평안과 행운이 깃들기를 기원하오며 이만 줄입니다.

一九九八년五월七일

윤 소 연 드림.

고 편영사장님

만물이 소생한다는 봄과 더
불어 사장님의 회사 창립에 있어
충심으로 축하 드리옵니다.
새로운 씨스템을 갖춘 최첨단
기기와 앞선 기술을 도입하여
전자업을 창업하셨다니 시의에
맞는 용단이였음에 놀랍기도 하
기쁨 또한 금할 수가 없사옵니다.
사장님의 이와 같은 쾌거를
다시 한번 축하 드리며 간략히
축사에 대신할까 하옵니다.

一九九八년 六월 十六일

성 지 우 올림.

광성출판사 헌상무 님께

　다름 아니옵고, 지난 1월 4일자로 주문한 한글 펜글씨 교본과, 그 외 5가지를 4일이 지난 지금도 아직 받지 못하고 있사와 납품일이 급하게 되어 매우 곤란한 입장에 놓여 있습니다. 아마 사무착오로 늦어지는 것이 아닌가싶어 다시 부탁드리오니 만일 지금까지도 발송되지 않았으면 조사하셔서 급히 보내주시면 감사하겠습니다. 몇자 안되는 글로 이만 줄입니다.

1998년 1월 10일

중앙서점 손 창민 올림.

보고픈 채린아!

별들은 지상의 인간들에게 만가지로 동경의 대상이 된다고들 한다. 나는 있지? 채린아! 너의 손목 한 번 잡는 일로 천체의 신비에 관한 모든 흥미를 잃고 말았단다. 너를 만날 때면 가슴속에 달린 광폭한 북은 꼭 하고자 하는 말들을 자르곤 하는 것이 안타까웠다.

채린아! 대학에 들어가 우리 새롭게 만나자던 너의 말에 동의하며 너의 환한 미소를 벗삼아 다시금 페이지를 더듬으련다. 그럼 또 쓸게 안녕.

1998. 10. 3
광주에서 석호가.

❖ 일기 쓰기 ❖

일기는 흔히 일상일기를 말하지만 개인의 개성에 따라 종류나 제목을 달리하여 자기만의 취향으로나 자기만의 역사를 형식에 구애 받음없이 재미있게 쓸 수 있다. 어떤 이는 종류를 구분지어 두 가지 이상의 일기를 쓴다고 하지만 흔한 일이 아니므로 종류만을 열거 한다.

① 일상일기 ② 기행일기 ③ 병상일기 ④ 그림일기 ⑤ 관찰일기 이외도 자기의 개성에 따라 정보일기, 업무일기, 낙서일기, 기타 아이디어 일기, 시나 미사여구 또는 금언식의 일기, 편지식 일기, 그대와의 은밀한 대화 등으로 제목을 붙여 재미있게 쓸 수 있다. 일상일기라도 어떤 미지의 대상을 두고 독백하듯 한 형식의 글도 개성있는 일기가 될 것이다.

난 중 일 기

이 순 신

1593 년 5 월 6 일 맑음

간밤에 밤새도록 비가 퍼부어 개천이 철철 넘쳐서 농민의 소망이 이루어 졌다.

5 월 13 일 맑음

산정에서 활쏘기, 편을 갈라서 자웅을 겨루게 하다. 해가 저물어 하산, 해월이 배에 그득한데 온갖 근심이 가슴에 들끓어서, 홀로 누워 뒹굴다가 닭이 울 무렵에야 얕은 잠이 들었다.

1594 년 1 월 1 일 비

비가 쏟아진다. 어머님을 모시고 함께 새해를 맞게되니, 난리중에서도 다행한 일이다.

❖ 일기 쓸 때 주의 점 ❖

① 날짜는 필히 쓴다.
② 날씨를 쓴다.
③ 하루를 반성하고 내일의 희망을 설계하며 쓴다.
④ 보고 느낀 바를 꾸밈없이 쓴다.
⑤ 이 후에 기억해야 하거나 약속 등 또는 참고해야 할 사항이 있으면 일기장 하단에 기록하고 아니면 언더라인을 해 두는 것도 좋은 방법이다.
⑥ 거르지 말고 꾸준히 써야 한다.
⑦ 여행 시 일기장을 빠뜨렸을 때 메모 형식의 글로 써서 귀가 후 일기장에 삽입하거나 살을 붙여 날짜별로 쓴다.

1992년 10월 11일 일요일 맑음

나는 잠시 주춤해진다. 두 번째의 도전을 앞두고 흔들리는 자신을 수습하며, 작년에 실패의 요인을 점검해 본다. 그것은 시험 정보와 너무 완만했던 나의 정신무장의 결여에 있지 않았나 생각된다.

올해는 결코 합격하여 그동안 어려운 살림살이에도 스스로 고통을 감수하신 누님에 보람을 안겨드려야지. 그리고 묵묵히 용기를 붙돌아 주신 매부께도 보답할 길은 내가 꼭 합격해야 한다.

(인사서식 제1호)

이 력 서

사 진	성 명	윤 영 란 ⑲	주민등록번호 650107-1647113

생년월일 서기 1965 년 1 월 7 일생 만 27 세

주 소	서울특별시 중랑구 신내동 522-1 (경춘빌라 나동 106호)

호적관계	호주와의 관계	장 녀	호주성명	윤 재 만

년월일			학력 및 경력	발령청
1978	2	10	화산 초등학교 졸업	
81	1	27	해남 여자 중학교 졸업	
81	2	15	광주 여자 상업 고등학교 입학	
84	1	21	상 기 교 졸 업	
82	9	10	주산 검정고시 2급 합격	대한상공 회의소
83	9	15	부기 검정고시 2급 합격	
84	3	2	주식회사 석호식품 입사	
92	5	10	상 기 사 사 직	
	상	벌	없 음	
			상기사실은 여히 상위 없음.	
			1992 년 5 월 27 일	
			위 윤 영 란	

　　　　　自己　紹介書

　　　　　　　　　　金　珉泳

　저는 商業에 종사하시는 아버지와 집안의 화목을 지키시기 위하여 웃음을 항상 잃지 않는 어머니가 계신 단란한 가정의 一男二女 중 長女로 경기도 양주에서 출생 하였습니다.
　저의 아버지께서는 평상시 엄격하십니

다만, 한편 다정다감하셔서 저희들은 오히려 옳지 못한 일을 경계하고 스스로들 타의 모범이 되도록 노력하여 왔습니다.
　국민학교와 중학교 시절에 특별활동을 통하여 주산반에서 주산 1급과 고등학교에 진학하면서 그 특기를 살려 주산 1단, 부기 2급, 타자 2급을 획득 하였습니다. 그리고 어려서 부터 아버지를 따라 새벽에 테니스를 습관화하여 규칙

20×10

적인 생활로 건강한 체력과 건전한 정신, 적극적이고 명랑한 성격을 길러왔습니다.

　　부모님께서는 대학진학을 권유하셨지만 아버지께서 운영하시는 업종이 계속 불경기라는 사실을 알고 1년 전부터 사회인으로서 기능을 원만히 갖추기 위하여 학원에 나가 콤퓨터를 익히고 있습니다. 부모님의 은혜에 만의 일이라도 보답할 수 있고 자신을 위해서라도 자

립의지를 가져야 한다고 생각하여 그동안 연마한 실력을 마음껏 발휘하고저 貴社의 문을 두드리게 되었습니다.

　　저에게 입사의 영광 주신다면 미력한 힘이나마 社의 發展이 곧 자신의 향상을 가져다 준다는 일념으로 會社의 일익을 담당하는 재원이 되어 최선을 다하겠습니다. 끝으로 貴社의 무궁한 發展을 祈願하며 부디 커다란 기쁨을 저에게 윤허하여 주시길 염원합니다.

20×10